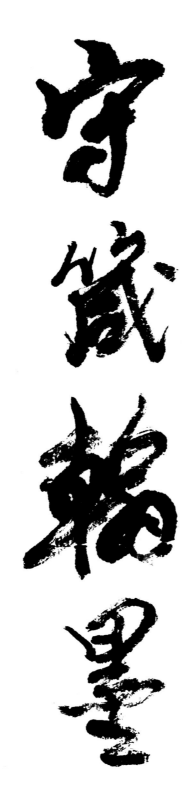

守箴楹墨

海峡出版发行集团
THE STRAITS PUBLISHING & DISTRIBUTING GROUP

福建美术出版社

图书在版编目（CIP）数据

守箴翰墨 / 赵守箴著 . -- 福州 ：福建美术出版社 ,2011.7
ISBN 978-7-5393-2527-9

Ⅰ . ①守… Ⅱ . ①赵… Ⅲ . ①汉字－书法－作品集－
中国－现代②山水画－作品集－中国－现代 Ⅳ . ① J222.7

中国版本图书馆 CIP 数据核字（2011）第 125763 号

守箴翰墨

责任编辑：卢为峰
出版发行：海峡出版发行集团
　　　　　福建美术出版社
社　　址：福州市东水路76号16楼
邮　　编：350001
服务热线：0591-87620820（发行部）0591-87533718（总编办）
经　　销：福建新华发行集团有限责任公司
印　　刷：福建金盾彩色印刷有限公司
开　　本：889×1194mm　1/16
印　　张：2.5
版　　次：2011年6月第1版
印　　次：2011年6月第1版印刷
书　　号：ISBN 978-7-5393-2527-9
定　　价：28.00元

如发现印装质量问题，请寄承印厂调换

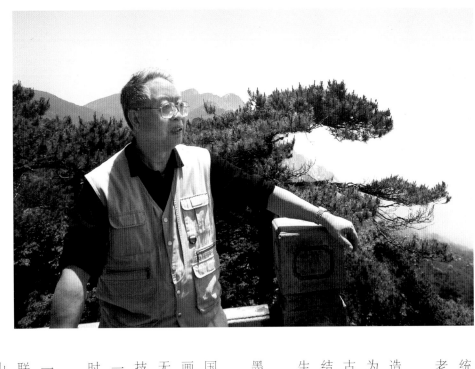

赵守箴，一九四〇年出生，福建省古田县人，毕业于福建师范大学。曾任中共福建省委办公厅副主任、中共福州市委副书记、福州市政协主席、市人大常委会主任等职。新世纪初叶起兼任福州海峡两岸和平统一促进会会长、福州市老年大学校长至今。系福建省书法家协会会员、中国市长书画院院士、福建省老艺协副会长、福州市书法家协会名誉会长、福州市霞光画院名誉院长。

他自幼酷爱书法，临摹法帖。奉信『手与神运，艺从心得』，读书志学，取法乎上，宁根固底，深造自得，以其对书法艺术独有的天赋和痴情，上溯魏晋，下迄明清，旁涉汉隶北碑，博采众长，遗貌取神。为探书艺奥赜，发其精华，每每于公务繁忙之余，临池不辍，情驰神纵，把自己化作一粒种子，根植于古代书法天地，去饱食传统养料，将前贤的成果视为良种，置于自身的土壤之内，加以培育，开自家之花，结自家之果。因此，其书法既有明显的传统，又有强烈的新貌。不求变而变，不蕲新而新，是赵守箴先生长期书法创作中所形成的审美理念。

福州市人大主任卸任后，他仍不懈努力，在着眼于继续提高书法水平的同时，又学习国画。所作水墨山水，意境幽邃。书画同源交相辉映，相得益彰，学画使他的书法水平更上一层楼。

在文化部艺术服务中心组织的庆祝中华人民共和国成立六十周年系列艺术活动中，他的书法被《祖国颂大型艺术人物史志》重点收入，并受邀参加全国政协礼堂展出活动（六千份作品中仅有二百多份书画作品参展），而且还被编委会授予编委的荣誉称号。专家评审委员会对他的书法作品的评语是：『毫无矫揉造作之态，也无雕虫斧凿之痕，从整体上来看，挥洒自如，轻松灵动，足以观照到创作者娴熟的技艺。从笔法、用墨、章法布局来看，可谓心平气和，兴到笔随，随意挥洒，尽情尽兴。作品还渗透着一种「质朴」。』中国报纸副刊研究会把他的书法作品收入《新中国书画六十年》，作为特邀代表，同时还被授予『新中国书画六十年代表人物』称号。

值得一提的是，退休后他特别热心于榕台两岸的文化、书法交流活动。他作为福州海峡两岸和平统一促进会的会长多次联系中国和平统一促进会和台湾和平统一促进会等部门共同举办两岸书画名家作品联展、寿山石展等活动。活动作品汇编成大型书画集《海峡流觞》，融诗、书、雕刻艺术于一炉表现寿山石高雅文化的《石韵飘香》，以及《海峡两岸书画名家作品集》、《寿山石篆刻》等。

本书所集的是赵守箴先生近年具有代表性的作品，虽不能涵盖他的全部艺术步履，却可以窥其一斑。

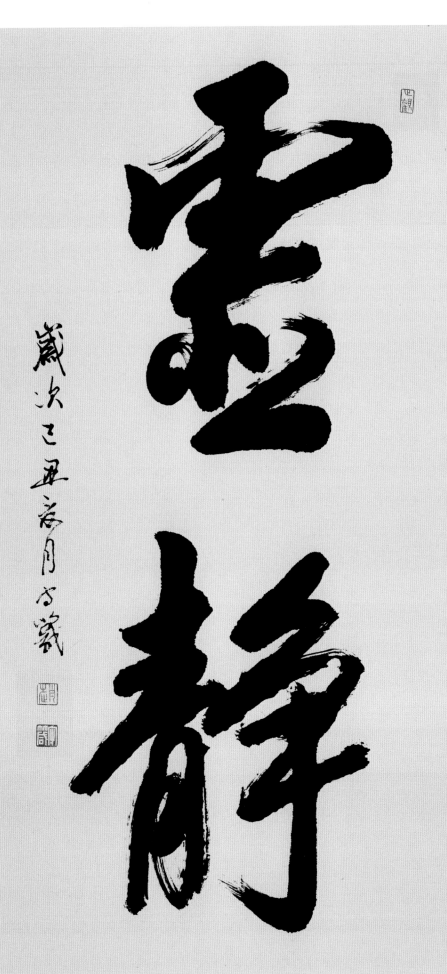

虚静

歲次乙丑春月守簾

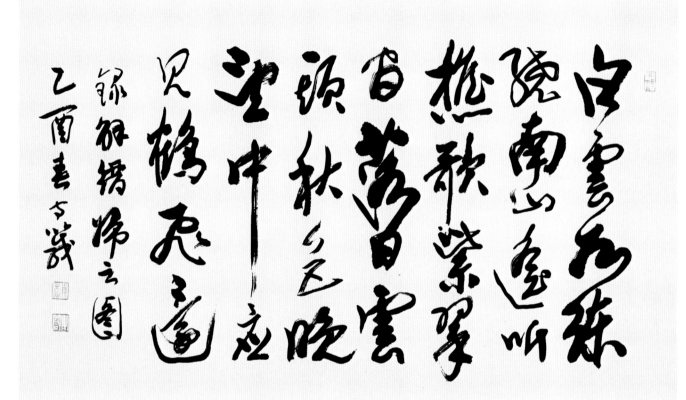

行草解缙《归云图》横幅

世人敬识诵之石分裁琼华

出寿山最是神工夺鬼斧

乾坤风采寸方乾

守箴翰墨

7

岁次己丑孟春守箴

行书 《题寿山石绝句》 中堂

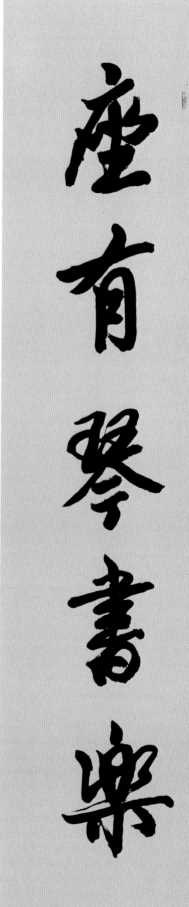

座有琴書書樂

岩多翰墨香

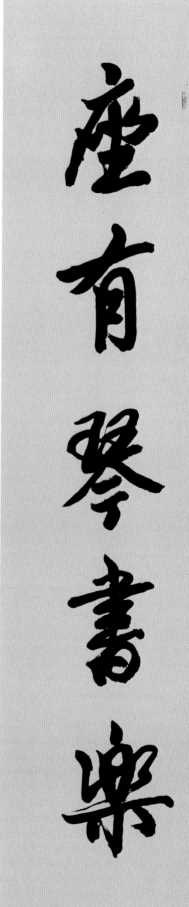

歲次己丑夏日子巖

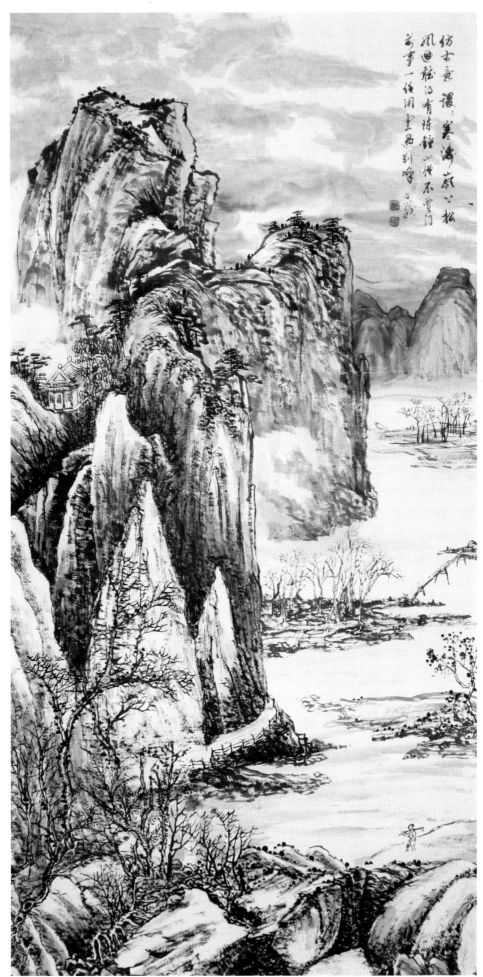

鳳兮團、餅恨分破有孤令
金渠體淨只輪惜碾玉

麞光瑩湯兩松風早減了
二分酒病　味濃香永醇

乡路成佳境恰如灯下故人万里归来对影口不

能言心下快活自省

承贾延坚品令茶词　庚寅冬　守箴

红尘紫陌斜阳暮

草长安路是谁人断

魂变逸匹马西征新

晴韶光的媚轻烟洗落

和争暖画堂村路隐映

迢迢时直是亭愁生伤

凤城仙子别来千里重门

又记得临歧眼泪温莲

脸盈盈消瘦花的月夕景

黄冷藏银屏招媚客

对景尤觉屈指已算回程

联堂脉脉里惜争如

归去睹倾城向残帏深

霜并枕说为此牵情

录柳永词一首 庚寅方戬书

柳永词行书横幅

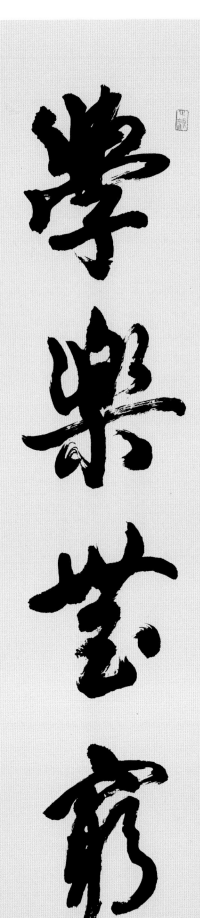

眼塘台榭又
息過清游時
歌窗伙夢一枕風
屏空帳曲嵯峨
鴒重楊縶馬
天地曾記別樣愁
人去舊游飛

苦被說無道綺
陌東路以人弯
見簾底路月
愁眼春江涨永
盡新恨云山千
聲料但明朝等
苟重見鏡里去
難折也應鶴日
近來多少华髮
人郎心…春惜
春之睽來看美
笔端風与來肖
收畫餘空…長時
燕子料今宵夢

徐辛亥病念收姚
書東添村處

（局部）

行书辛稼轩词长卷

（局部）

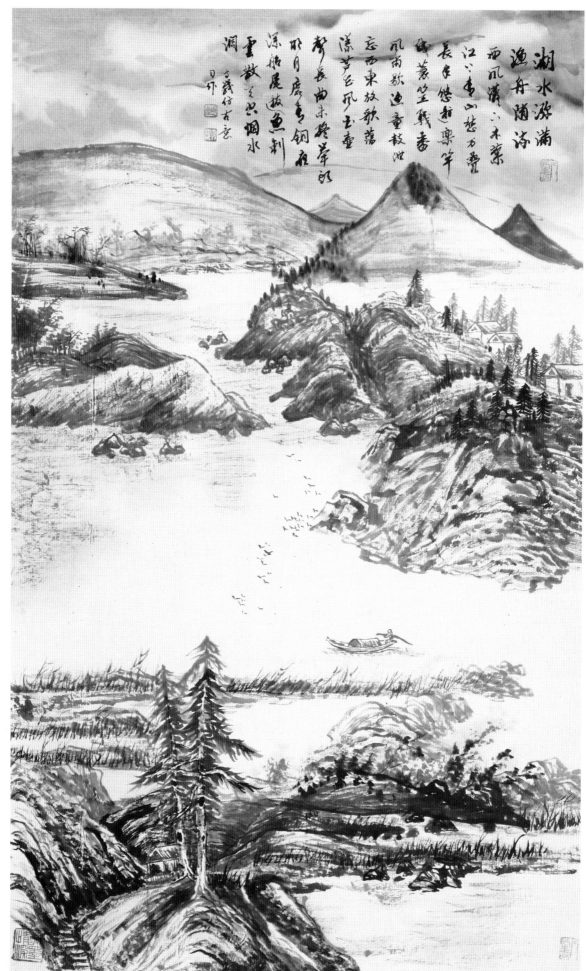

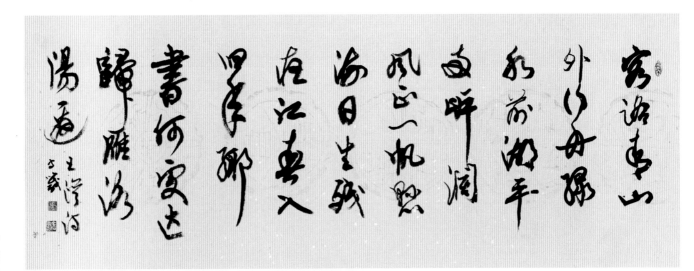

客路青山外，行舟绿水前。潮平两岸阔，风正一帆悬。海日生残夜，江春入旧年。乡书何处达，归雁洛阳边。王湾诗

行书王湾诗横幅

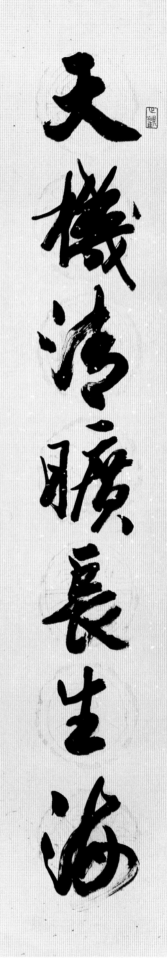

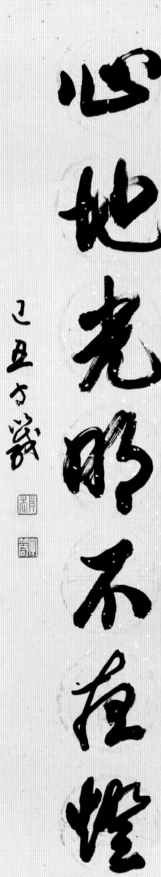

落日绣帘卷，亭下水连空。知君为我新作，窗户湿青红。长记平山堂上，欹枕江南烟雨，杳杳没孤鸿。认得醉翁语，山色有无中。

一千顷，都镜净，倒碧峰。忽然浪起，掀舞一叶白头翁。堪笑兰台公子，未解庄生天籁，刚道有雌雄。一点浩然气，千里快哉风。

录苏轼水调歌头词　庚寅　文斌

行书苏轼词横幅

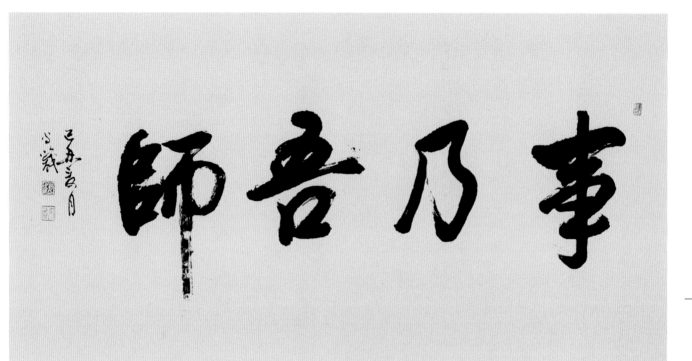

行书横批

行书周朴诗中堂

守箴翰墨

21

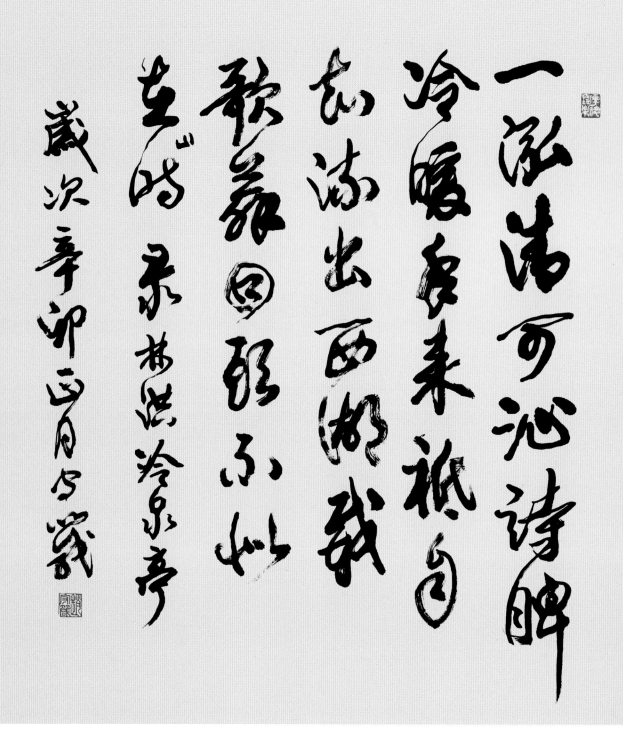

一泓清可沁诗脾
冷暖年来祗自知
流出西湖载
歌载舞回头不如
宋林洪冷泉亭

岁次辛卯正月□□书

行书林洪诗斗方

渔舟逐水爱山春两岸桃花夹去

津坐看红树不知远行尽青溪不见

人山口潜行始隈隩山开旷望旋平陆

遥看一处攒云树近入千家散花竹

樵客初传汉姓名居人未改秦衣服

居人共住武陵源还从物外起田园

月明松下房栊静，日出云中鸡犬喧。惊闻俗客争来集，竞引还家问都邑。平明闾巷扫花开，薄暮渔樵乘水入。初因避地去人间，及至成仙遂不还。峡里谁知有人事，世中遥望空云山。不疑灵境难闻见，尘心未尽思乡县。

思邈孙出洞无论隔山水辞家
终拟长游衍自谓经过旧不迷安
峰蜜今来变音时只记入山深青
溪残度到云井春来遍是桃花水
不辨仙源何处寻 录王维诗桃源行

岁次乙丑吾春守篆 印印

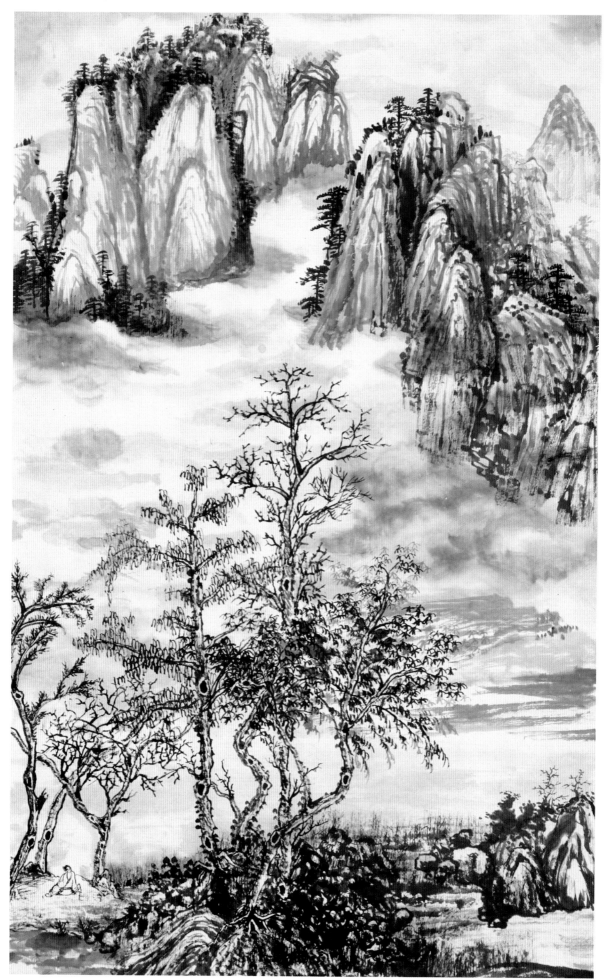

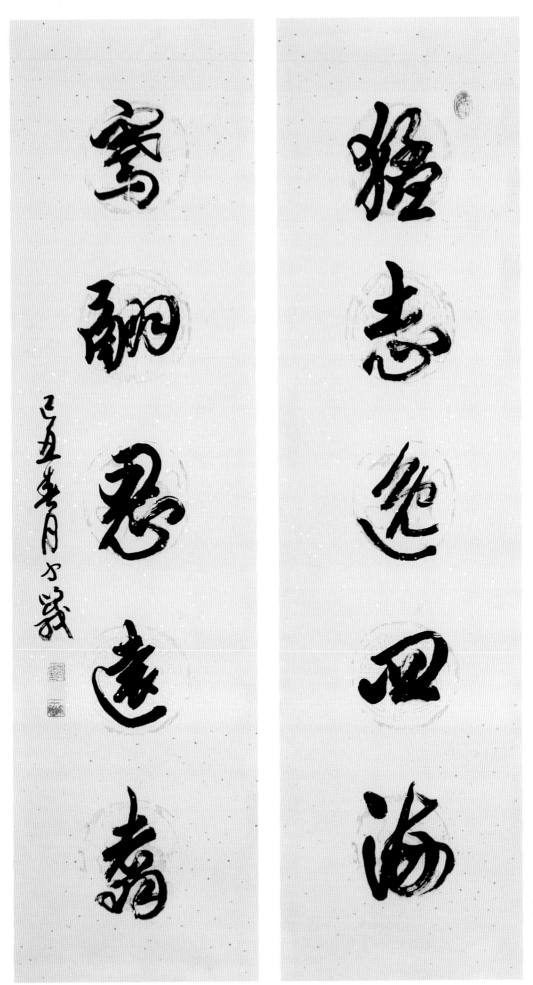

小径红稀芳郊绿遍高台树

色阴阴见春风不解禁杨花

濛濛乱扑行人面翠叶藏莺

朱帘隔燕炉香静逐游丝转

一场愁梦酒醒时斜阳却照

深深院

晏殊词 岁次戊子仲夏守箴

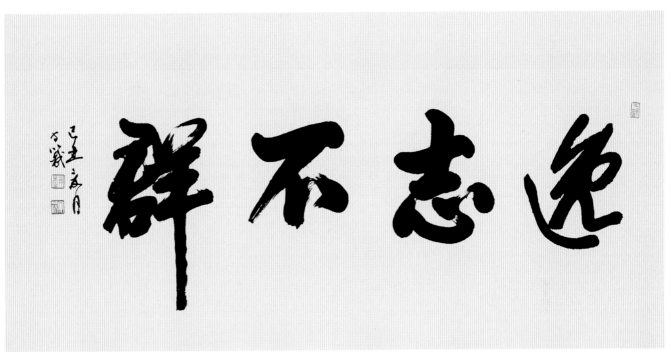

行书横批

闽，故隶周者也，至秦为闽中郡。中国谓所为闽中郡，自粤之太末与豫章之通路在闽者，陆出则阸于两山之间，山相属无间断，累数驿乃一得平地，小为大为州，然其四顾也山也，其余或逆坂如缘絙，或垂崖如一发，或侧径钩出于不测之溪上，皆石芒峭发，择然后可投步，负戴者虽其土人，犹侧足然后能进，非其土人罕……

行书曾巩《道山亭记》横幅

環滁皆山也。其西南諸峰，望之蔚然而深秀者，琅琊也。山之六七里，漸潺潺而瀉出於兩峰之間者，釀泉也。峰回路轉，有亭翼然臨於泉上者，醉翁亭也。心亭者誰

行书欧阳修《醉翁亭记》中堂之一

名之者谁太守自谓也太守与客来饮於此饮少辄醉而年又最高故自号曰醉翁醉翁之意不在酒在乎山水之间也山水之乐得之心而寓之酒也若夫日出而林霏开云归

行书欧阳修《醉翁亭记》中堂之二

而岩穴暝，晦明变化者，山间之朝暮也。野芳发而幽香，佳木秀而繁阴，风霜高洁，水落而石出者，山间之四时也。朝而往，暮而归，四时之景不同，而乐亦无穷也。至于负者歌于途，行者休于树，前者

呼後去應傴僂提攜往來而不絕者滁人遊也臨溪而漁溪深而魚肥釀泉為酒泉香而酒冽山肴野蔌雜然而前陳者太守宴也宴酣之樂非絲非竹射者中弈者勝觥籌交錯起坐而諠譁者眾賓歡也蒼

行书欧阳修《醉翁亭记》中堂之四

颓乎其中者太守醉也

已而夕阳在山人影散乱太守归

而宾客从也树林阴翳鸣声

上下游人去而禽鸟乐也然

而禽鸟知山林之乐而不知人之乐人

知从太守游而乐而不知太守之乐

而乐也醉能同其乐醒能述以文者太守也太守谓谁庐陵欧阳修也

录欧阳修醉翁亭记

岁次庚寅腊月守戟书

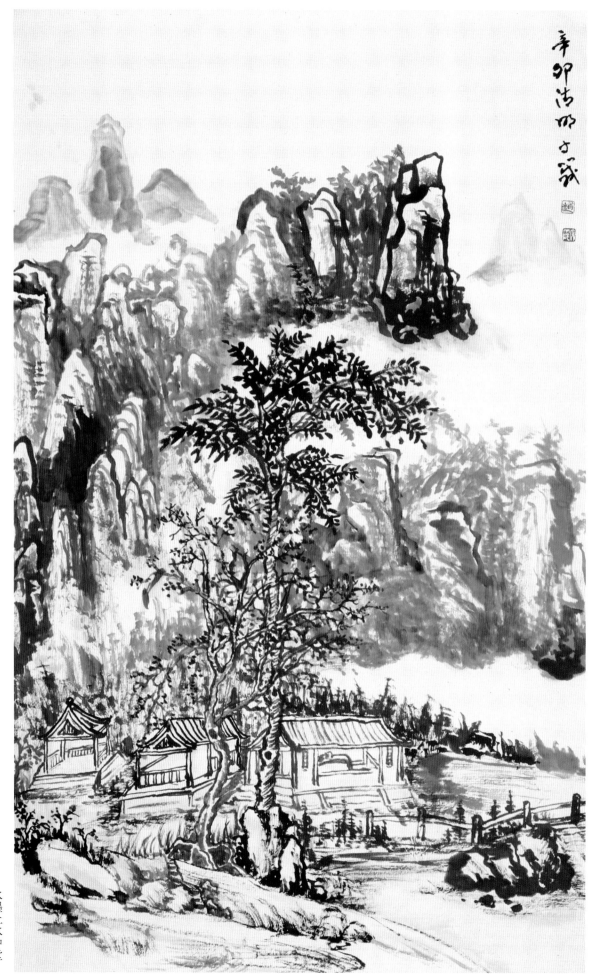

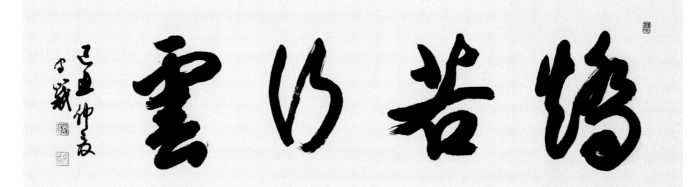

行书横批

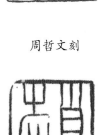

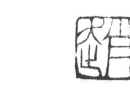

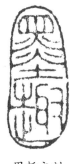

周哲文刻　　　　　　　石　开刻　　　　　　丁文波刻　　　　　　周哲文刻

陈　达刻　　　　　　　自刻　　　　　　　　丁文波刻　　　　　　谢钦铭刻

陈　达刻　　　　　　　陈　达刻　　　　　　陈　木刻　　　　　　谢钦铭刻

陈　木刻　　　　　　　丁文波刻　　　　　　陈　石刻　　　　　　陈　石刻

陈　木刻　　　　　　　　　　　　　　　　自刻

林　健刻　　　　　　　　　　　　　　　　　　　　　　　自刻

石　开刻　　　　　　　　　　　　　　　自刻